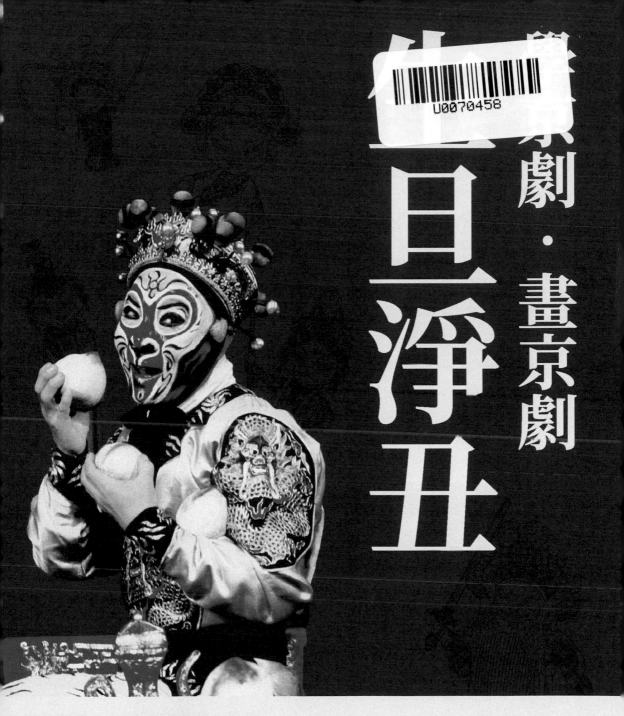

學

京劇・畫京劇

生

旦淨丑

行當是舞臺上扮演人物角色的分類，
根據性別、性格、年齡、地位等劃分。
如今，歸納爲生、旦、淨、丑四大類……

安平 —— 編著

即使從未接觸過京劇，本書也能讓你一秒愛上

前言

　　我的一名老徒弟何青賢做京劇的宣講和普及工作已有幾十年，十分成功。她有一位酷愛京劇藝術的好友兼學生叫安平，是一名新聞工作者，更是一位痴迷的京劇研究者和推廣者。

　　2017 年，安平很有創意地編了一套書，書名就叫「學京劇 · 畫京劇」，目的是使未接觸過京劇的小朋友能從觀感上初步接觸京劇，並在中小學生當中推廣京劇。這套書共包含五本：《生旦淨丑》、《百變臉譜》、《多彩頭面》、《華美服飾》、《道具樂器》，主要以圖片展示為主，同時配有「畫一畫」，讓孩子們在充滿樂趣的填色繪畫中學習京劇；在愉悅的狀態中掌握京劇知識。為了增加知識量，本書還增加了「劇碼故事」，比如：在《多彩頭面》中，講到頭面的簪子時配以「碧玉簪」的故事；在《華美服飾》中，講到蟒袍時配以「打龍袍」的故事，講到鞋靴時配以「寇準背靴」的故事。總之，此書角度新穎，深入淺出，很有情趣。

　　盼望此書出版後，不僅能幫助中小學生掌握京劇知識，更能成為授課老師的工具書，並對普及京劇工作產生實際作用。

　　在傳統戲劇大步踏向國際社會的行程中，京劇藝術的推廣和普及是一張充滿斑斕色彩的名片。中國戲曲屬世界第一，也是無可比擬的。因此這一推廣工作是充滿國際意義和歷史意義的大事和好事。安平恰好做了這件好事，因此我要支持她！

　　謹以此為序。

<div align="right">孫毓敏</div>

前言

開場白

　　行當是舞臺上扮演人物角色的分類。行當的劃分由來已久，大約在七八百年以前，元雜劇就劃分出來很多行當，當時叫作角色。明末清初，昆曲盛行，行當的劃分也日益細密精確，已有 12 種之多。

　　京劇最早有「十行角色」，即生旦淨末丑、副外雜武流。經過 200 多年的整理，現在歸納為生、旦、淨、丑四大類，每個大類之中又包含若干小類。

　　在京劇中，除淨、丑之外的男性角色，統稱為「生」，根據年齡、身分、氣質等分為老生、小生、武生、紅生、娃娃生等，為京劇中的重要行當之一。「旦」，女性角色的統稱，分為青衣、花旦、花衫、武旦、刀馬旦、老旦、貼旦、閨門旦等。「淨」，亦叫花臉，臉上勾畫有誇張的臉譜，多為性格粗獷豪爽、剛烈正直或陰險凶狠之人，分為銅錘花臉、架子花臉、武花臉和油花臉等。「丑」大多為詼諧幽默的小人物，常在鼻梁上抹一小塊白油彩，又稱「小花臉」，分為文丑和武丑兩大類。

開場白

目 錄

目錄

丑

文丑

生旦淨丑・武丑

生

生在舞臺上扮演成年男性角色，根據
年齡、身分、性格等特點，大致分為
老生、小生、武生、紅生、娃娃生等
幾類。除去紅生和勾臉的武生以外，
一般的生行都是素臉的，即扮相都是
比較潔淨俊美的。

老生

　　扮演中年以上、性格正直的正面人物，因多戴髯口
（鬍子），又稱「鬚生」，可分為唱功老生、做功老生、靠
把老生、短打老生和文武老生。

【唱功老生】

以唱功為主，因動作造型要求安詳、穩重，故又稱安工老生，多扮帝王、官員、書生一類人物。

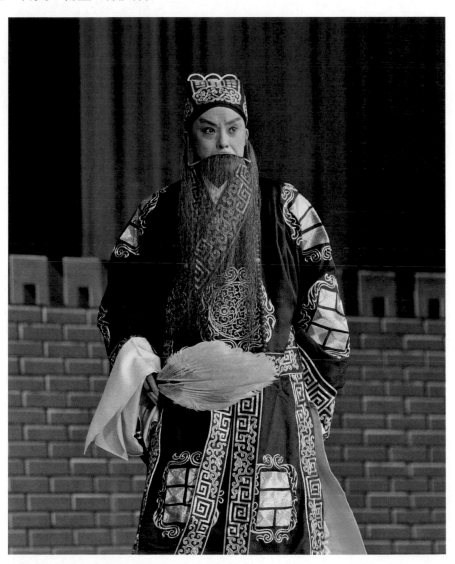

劇碼故事 —— 空城計

　　京劇傳統經典劇碼。馬謖因剛愎自用而失掉街亭，魏將司馬懿乘勝追擊，帶領 15 萬大軍攻打諸葛亮駐地西城。當時，西城空虛，只有駐地的老弱士兵，大家慌作一團。諸葛亮設下空城之計，打開城門，若無其事地登上城樓觀山賞景，飲酒撫琴。司馬懿兵臨城下，見諸葛亮端坐城樓，笑容可掬，疑有伏兵，唯恐中計，不攻而退。

【做功老生】

又名「衰派老生」，以做功為主，身段較多，動作幅度比唱功老生大，需具備較扎實的「髯口功」、「水袖功」和各種「臺步」，還應具備一定的「軟毯子功」，如「吊毛」、「搶背」、「僵屍」、「撲虎」。

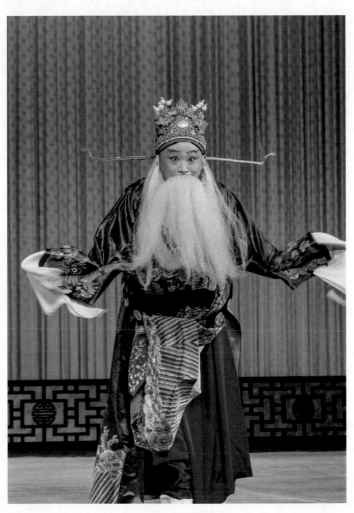

《徐策跑城》徐策 魯肅飾

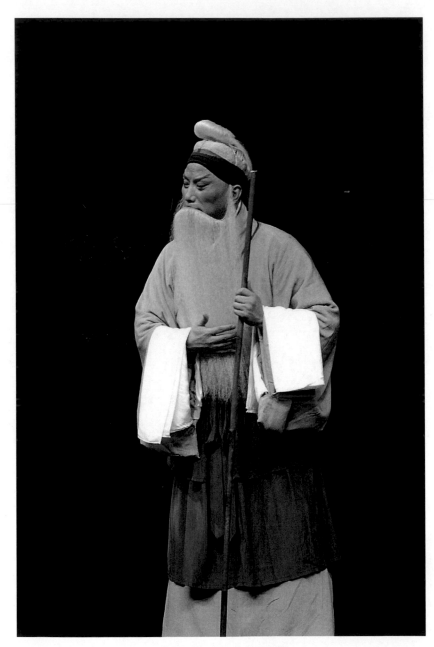

《清風亭》張元秀 黃炳強飾

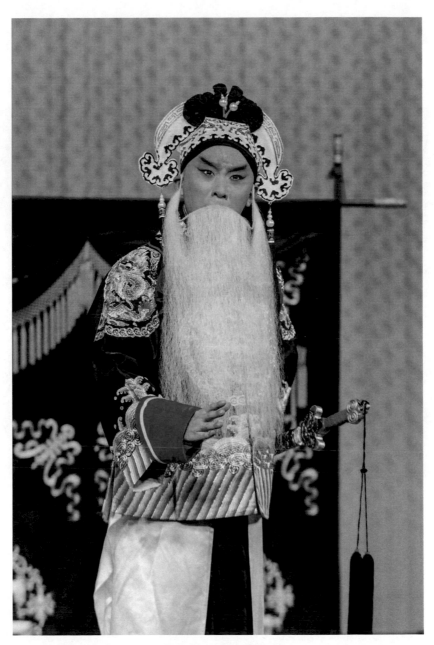

《文昭關》伍子胥 李昊桐飾

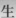

【靠把老生】

　　又稱「長靠老生」，大多扮演身穿鎧甲、背後插旗、善用刀槍把子的武將，表演上重做功，需具備較扎實的「大靠功」、「把子功」。

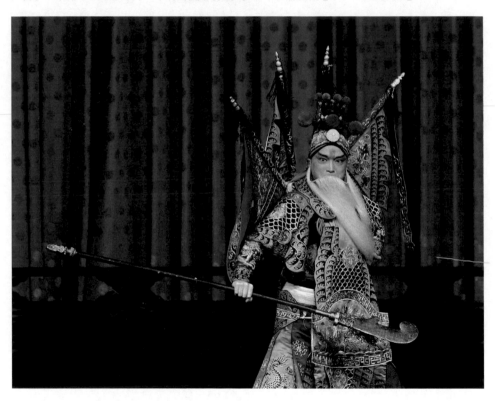

【短打老生】

又稱「箭衣老生」，在表演上要求穩健灑脫，以刻劃人物氣質為主，通常唱做兼備，與武生相比，加入了髯口的表演技巧。

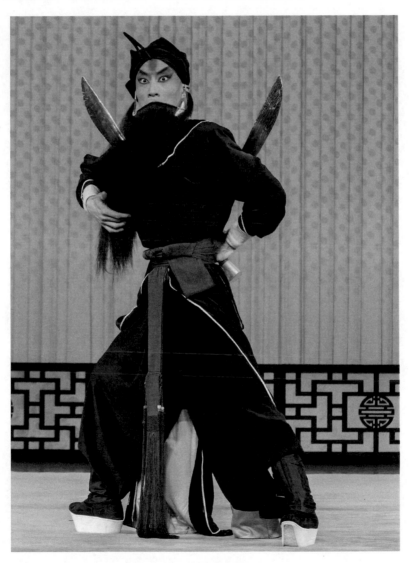

【文武老生】

文戲、武戲都擅長，唱功戲、做功戲、靠把戲都能演，這種戲路寬的老生演員稱為「文武老生」。京劇大師李少春就是著名的文武老生。

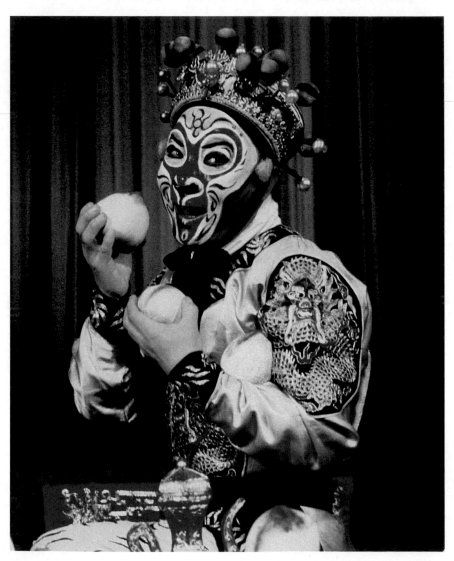

【畫一畫】

生

【畫一畫】

小生

　　主要扮演青年男子，不戴髯口，扮相清秀英俊、儒雅倜儻。小生演唱用尖音假嗓，念白兼用真假嗓。根據人物性格、身分的不同特點，小生又分為扇子生（使用扇子的書生）、紗帽生（多在朝為官）、雉尾生（風流帥才）和窮生（未得功名的讀書人）。

【扇子生】

戴文生巾，手持摺扇，風度翩翩，風流倜儻，表演上唱念做並重，要求演員有摺扇功底。

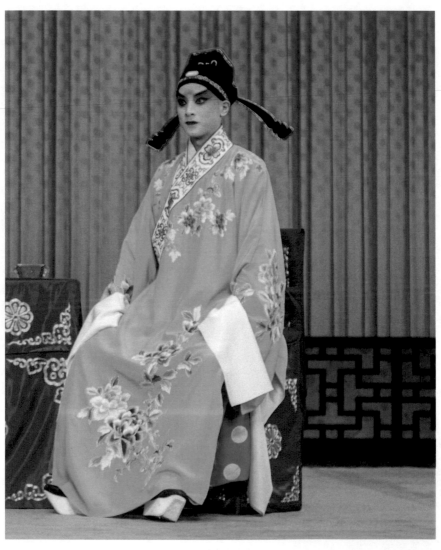

《西廂記》張生

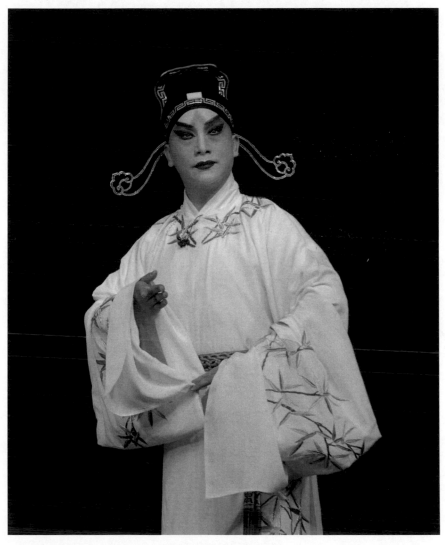

《謝瑤環》袁華 宋小川飾

【紗帽生】

頭戴紗帽，身穿袍帶，儒雅穩重，為年輕文官。

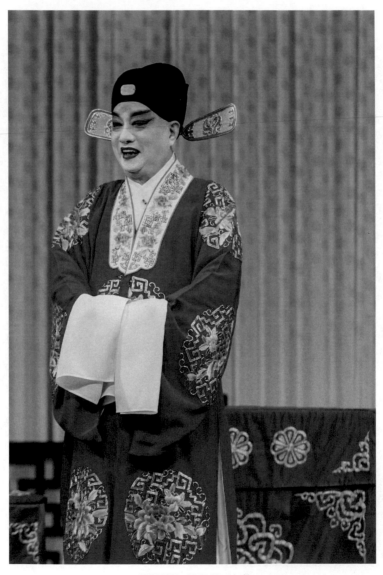

《販馬記》趙寵 蔡正仁飾

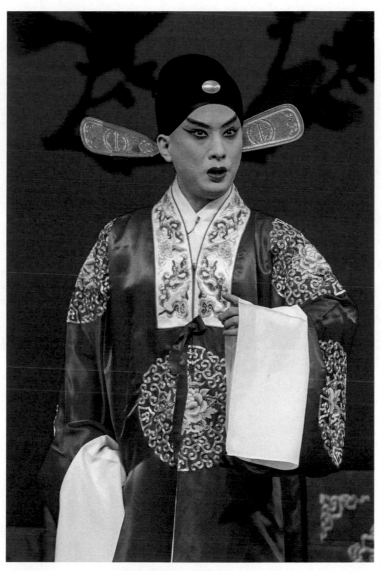

《玉堂春》王金龍 金喜全飾

【雉尾生】

　　也叫「翎子生」或「雞毛生」，帽盔上插兩根雉尾，扮演雄姿英發的青年將領，要求嗓音剛勁，在舞臺表演技巧上要善於耍翎子。

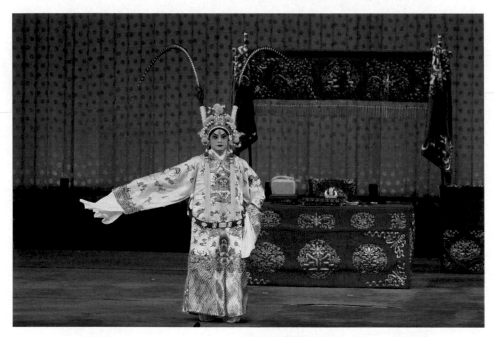

《群英會》周瑜 李宏圖飾

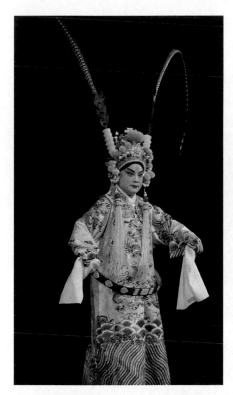

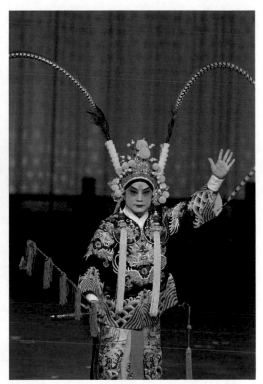

《呂布與貂蟬》呂布 李宏圖飾　　　　　《四郎探母》楊宗保 李宏圖飾

【窮生】

　　窮困潦倒的落魄書生，表演上特別注重做功，以表現人物的酸腐氣為主，習慣於把鞋後跟踩在腳下，以示其潦倒之狀，故又稱「鞋皮生」。身穿富貴衣是其主要代表。

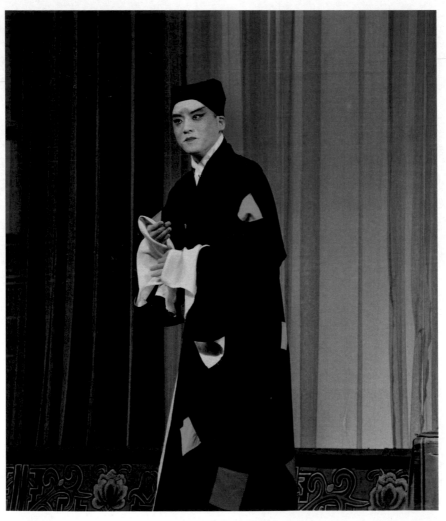

《豆汁記》莫稽 孫博飾

【畫一畫】

【畫一畫】

武生

扮演擅長武藝的年輕男子角色，分為長靠武生和短打武生。

【長靠武生】

　　扮演大將，紮大靠，穿厚底靴，一般都用長柄武器。這類武生武功好，有大將風度，有氣魄，功架優美、穩重、端莊。

《長阪坡》趙雲 董玉傑飾

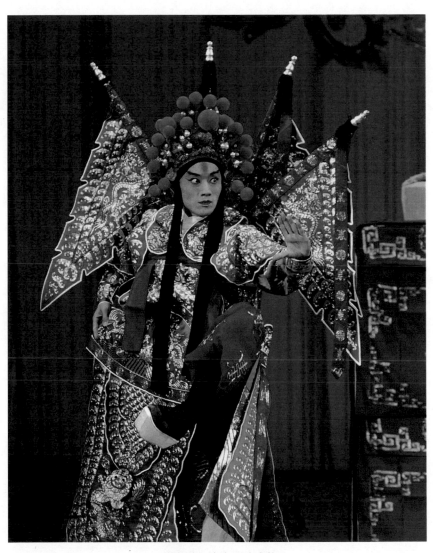

《挑滑車》高寵 吳亮亮飾

【短打武生】

與長靠武生相對，著短裝，穿薄底靴，兼用長兵器和短兵器，大多表現步戰，表演上重矯捷、靈活。

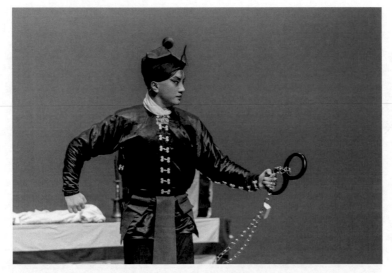

《十字坡》武松 陳麟飾

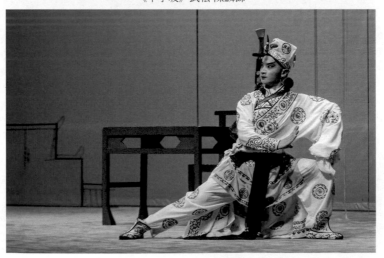

《三岔口》任堂惠 劉瀟飾

【畫一畫】

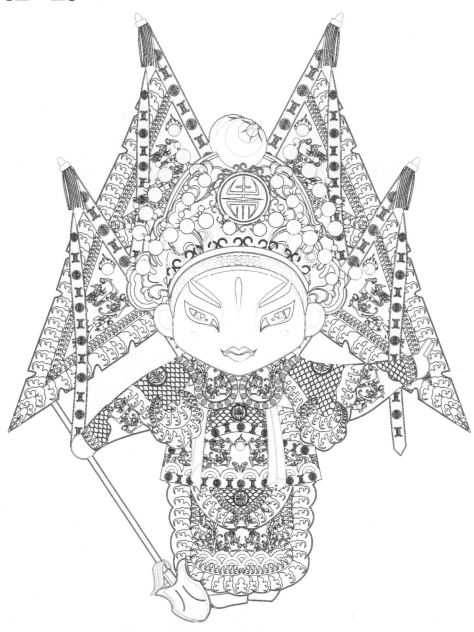

紅生

扮演關羽的生行演員的專稱。

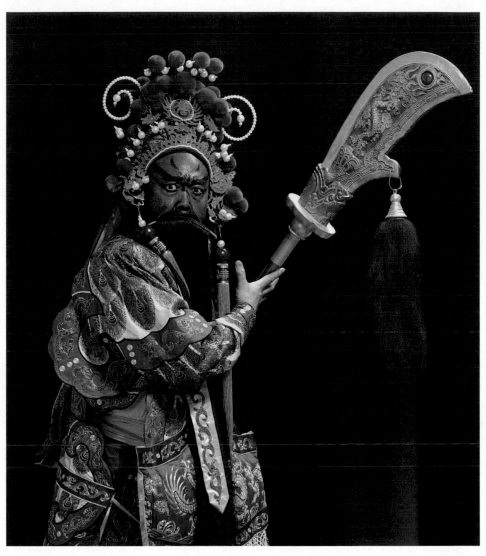

關羽

娃娃生

專門扮演兒童一類的角色。

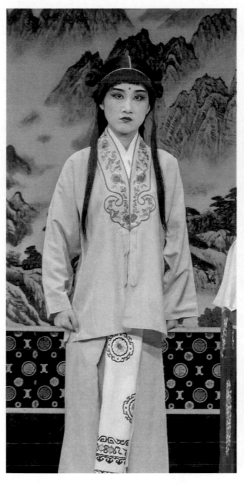

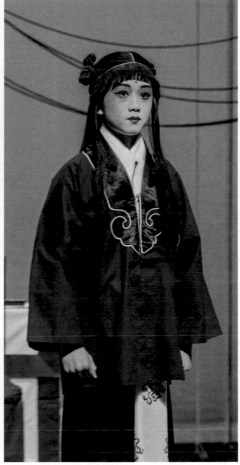

《鎖麟囊》盧天麟　　　　　　《三娘教子》薛倚哥

【畫一畫】

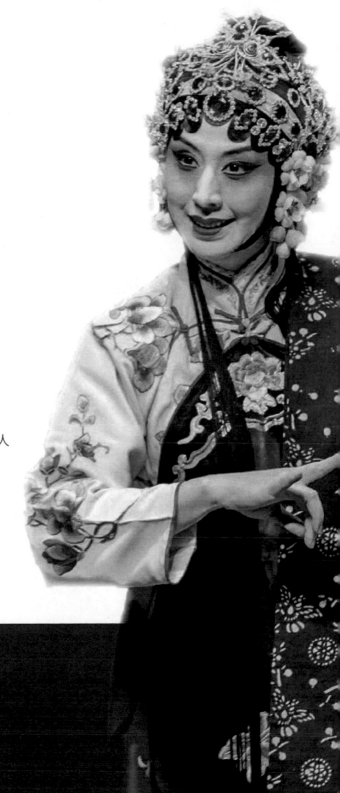

旦

京劇舞臺上女性角色的統稱，根據人物的身分、年齡、性格以及表演方式的不同，分為青衣、花旦、花衫、刀馬旦、武旦和老旦。

青衣

因所扮演的角色常穿青色褶子而得名。扮演的人物一般端莊、嚴肅、正派，大多是賢妻良母、大家閨秀、貞婦烈女。表演以唱功為主，動作幅度較小，行動比較穩重。

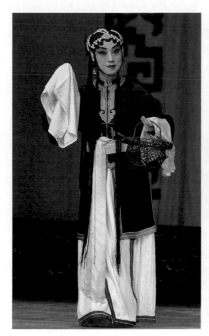

《武家坡》王寶釧 江汁飾

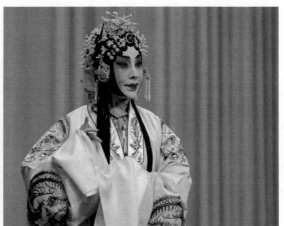

《探皇陵》李豔妃 趙秀君飾

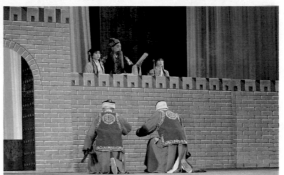

《鎖麟囊》薛湘靈 趙歡飾

劇碼故事 ── 青衣

　　現代京劇，講述的是一個戲曲演員臺上臺下的生活故事。主角筱燕秋，天生是一塊青衣的好料子。老團長讓筱燕秋飾演《奔月》主角嫦娥，她演活了《奔月》，《奔月》也照亮了她。伴隨成功而來的是名利的增長，年輕氣盛的筱燕秋開始自大起來，對老師李雪芬傲慢地頂撞，以至於用開水燙傷了老師，引起眾怒。從此筱燕秋的演戲生涯告一段落，她被調到學校教書。20 年後遇見學生春來，她重燃藝術熱情，並視春來為女兒。煙廠老闆出資復排《奔月》，學生春來最終取代了筱燕秋的位置。筱燕秋減肥、墮胎想要把握最後的機會，她幾經掙扎還是在一個風雪交加的夜晚退出了戲臺，她潛心培養的春來頂替她站在了戲臺上。劇場外，筱燕秋舞著長長的水袖唱了起來，她唱得是那樣美，舞得是那樣動人。此時的十字路口上沒有一個行人，只有筱燕秋一個演員和喬炳璋一個觀眾。

【畫一畫】

花旦

扮演性格活潑或潑辣的中青年女性角色，如大戶人家的丫鬟、小戶人家的未婚少女或美豔妖嬈的少婦等，常帶喜劇色彩。其服裝色彩豔麗，穿短衣、裙子或褲子。

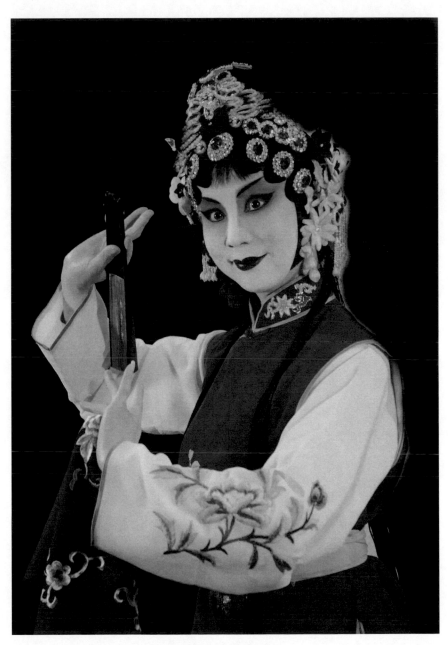

《賣水》梅英 安平飾

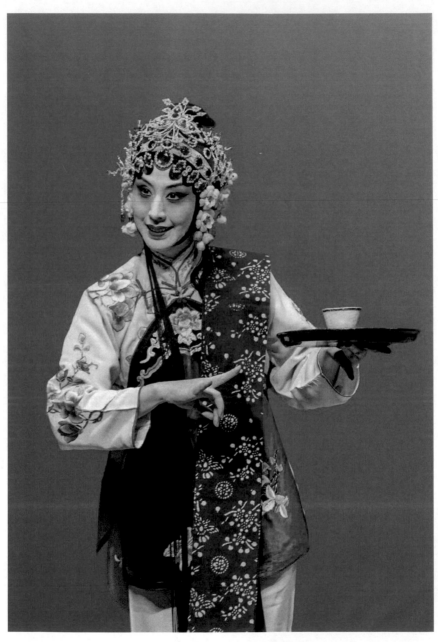

《游龍戲鳳》李鳳姐 史依弘飾

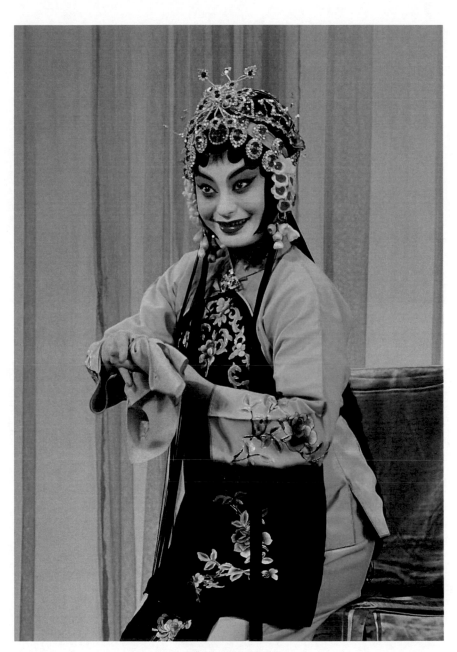

《賣水》梅英 安平飾

旦

【畫一畫】

42

花衫

由王瑤卿首創，其表演融青衣的沉靜端莊、花旦的活潑靈巧、刀馬旦的武打功架於一體，唱、念、做、打並重。

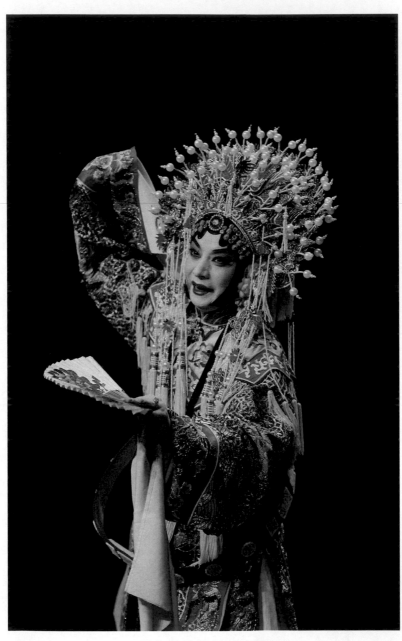

《貴妃醉酒》楊貴妃 胡文閣飾

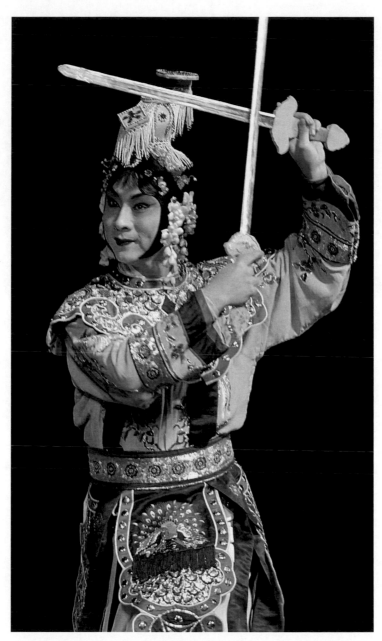

《霸王別姬》虞姬 劉錚飾

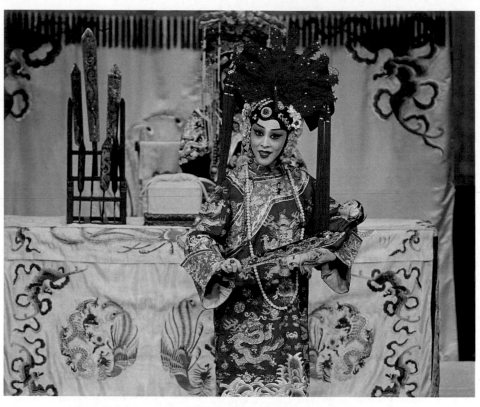

《四郎探母》鐵鏡公主 張馨月飾

【畫一畫】

刀馬旦

扮演武藝高超、具有英雄氣概的女性角色，大多紮大靠，騎馬作戰，持長兵器，有的頭上還戴著雉尾，多為元帥或大將。

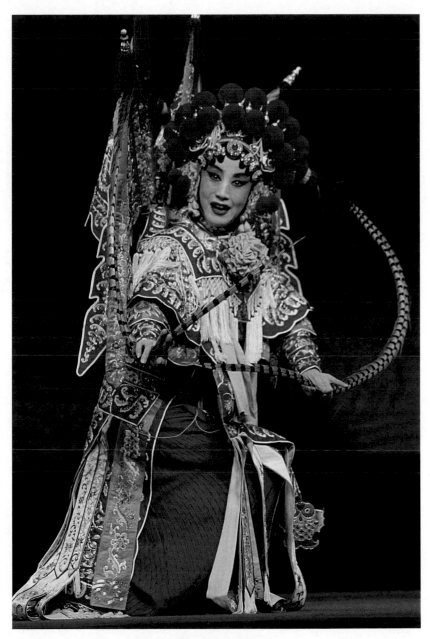

《穆桂英掛帥》穆桂英

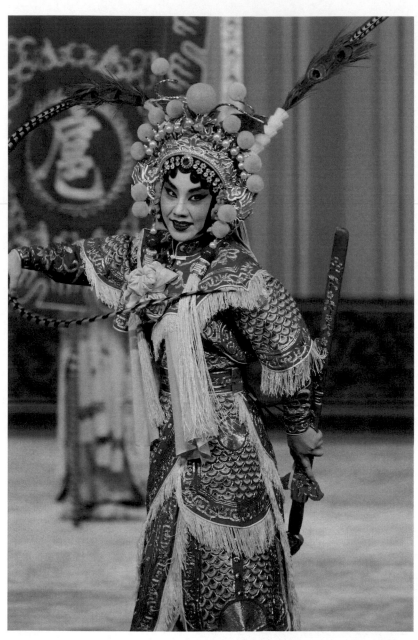

《扈家莊》扈三娘 閻巍飾

【畫一畫】

武旦

扮演武藝高超、勇武的女性角色，如武將、江湖人物中的各
類女俠。少紮靠，多為短打扮，表演上重武打和絕技的運用。

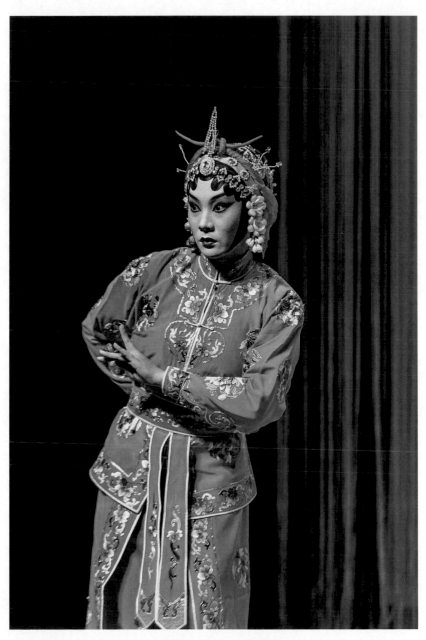

《武松打店》孫二娘 魏娟飾

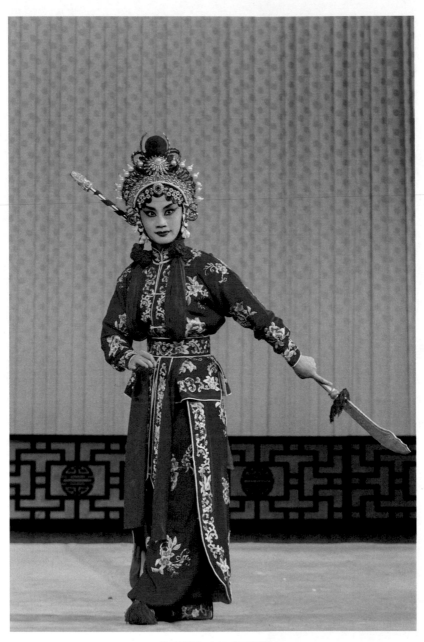

《泗州城》水母 楊亞男飾

【畫一畫】

老旦

　　扮演老年婦女，念韻白，多重唱功，唱念用本嗓。其服
裝的顏色比較深、單一，顯得莊重肅穆。

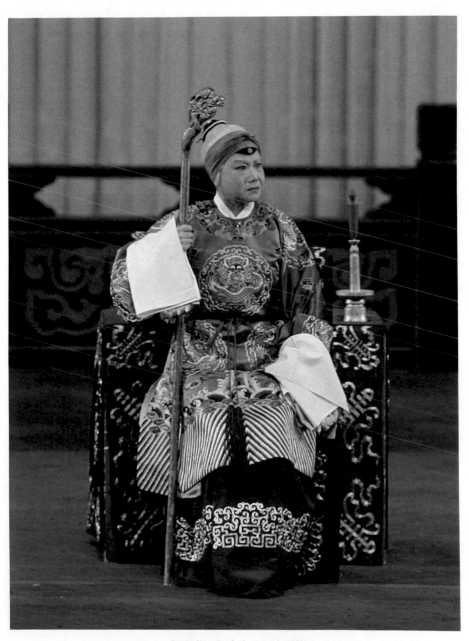

《四郎探母》佘太君 王文麗飾

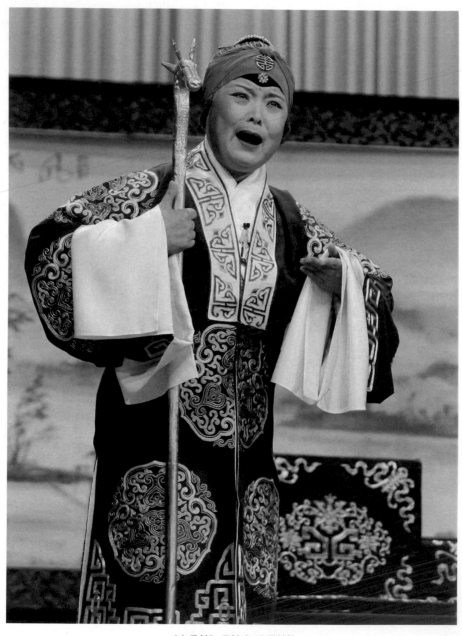

《赤桑鎮》吳妙貞 孫麗英飾

【畫一畫】

旦

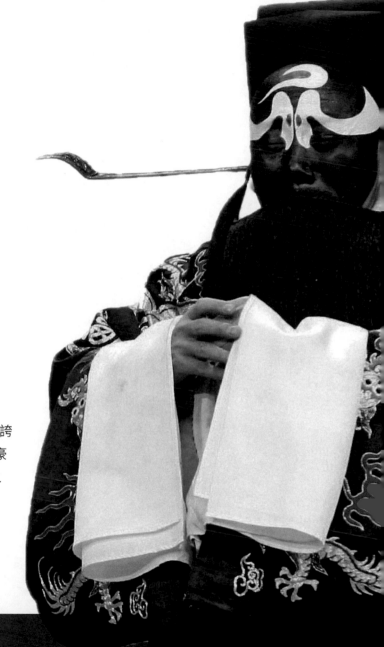

淨

又稱「花臉」，臉上勾畫有誇
張的臉譜，多為性格粗獷豪
爽、剛烈正直或陰險凶狠之
人。淨分為銅錘花臉、架子
花臉、武花臉和油花臉。

銅錘花臉

又稱「正淨」、「大花臉」、「黑頭」，以唱功為主。
因《龍鳳閣》中的徐延昭手捧一柄「上可打昏君，下可打
奸臣」的銅錘、包拯須勾黑色臉譜而得名。

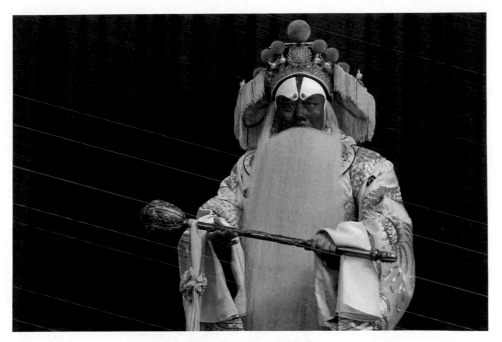

《探皇陵》徐延昭 孟廣祿飾

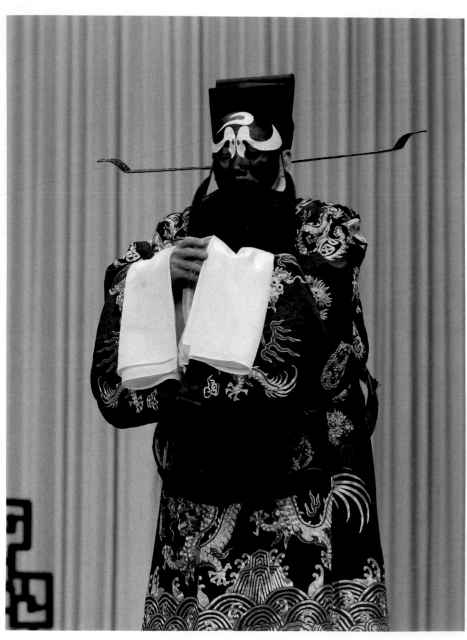

《赤桑鎮》包拯 孟廣祿飾

劇碼故事 —— 鍘美案

　　這是一個流傳很廣的民間故事。講的是陳世美中狀元後被皇上招為駙馬，其家中的妻子秦香蓮久無陳世美的音訊，便帶著兩個孩子上京尋夫。陳世美不但不肯與其相認，還派韓琪半夜追殺秦香蓮母子。韓琪不忍下手只好自盡。秦香蓮拿韓琪的刀找包公告狀，包公先勸陳世美認親，陳世美仍然不認，最後決定依法鍘死陳世美。皇后和公主都來求情，但包公執法如山。劇中唱段〈包龍圖打坐在開封府〉成為經典，廣為傳唱。

【畫一畫】

架子花臉

架子花臉重身段、功架、念白、表演，有時唱做並重，
多扮勇猛豪爽、剛烈強悍的正面人物。

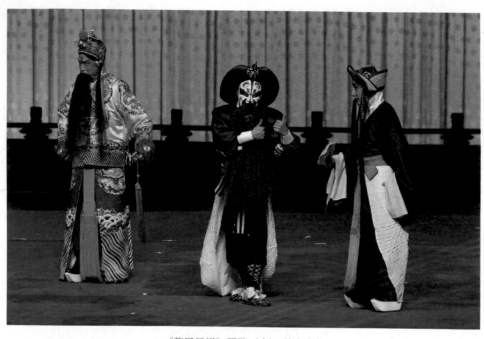

《龍鳳呈祥》張飛（中） 黃彥忠飾

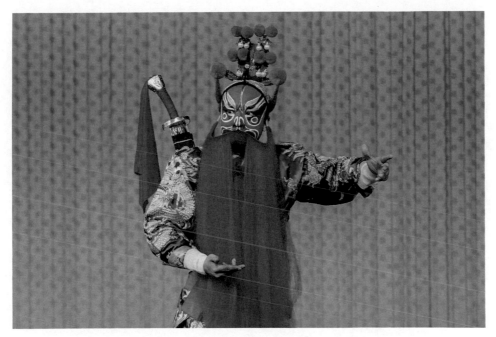

《盜御馬》竇爾敦 高明博飾

【畫一畫】

武花臉

　　武花臉以武功為主，非常重視腰腿功、把子功和身段功，大多粗魯、凶狠。武花臉分為兩類：一類重把子功架，一類重跌撲摔打，多扮交戰雙方下手或戰敗一方。

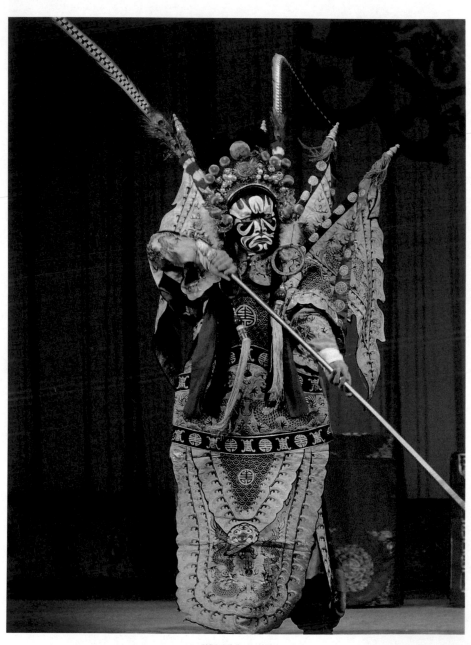

《挑滑車》黑風利

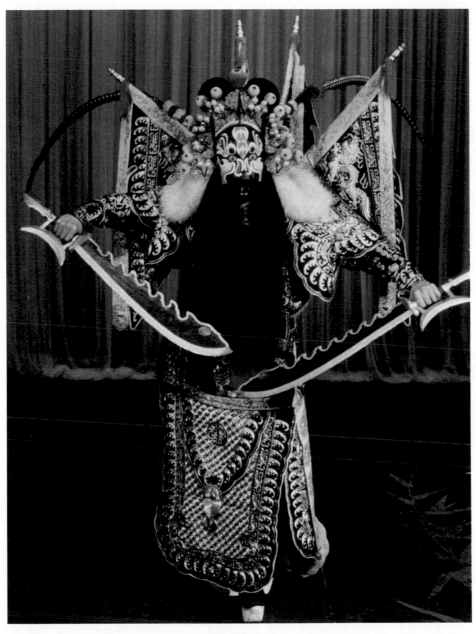

《戰宛城》許褚

淨

【畫一畫】

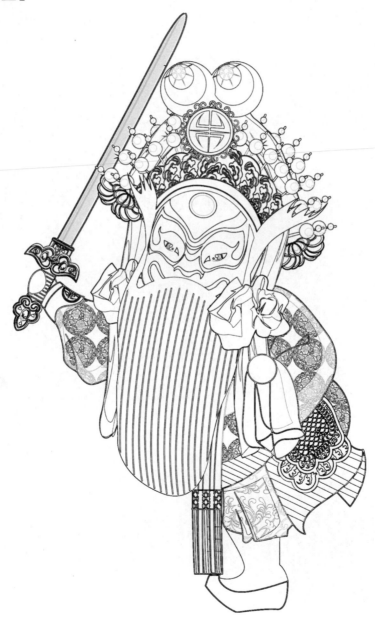

油花臉

油花臉多用墊胸、假臀等塑型紮扮，以形象奇特笨重、舞蹈身段粗獷而嫵媚多姿為特點，有時用噴火、耍牙等特技。

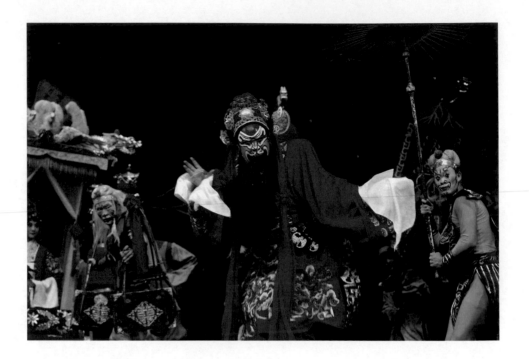

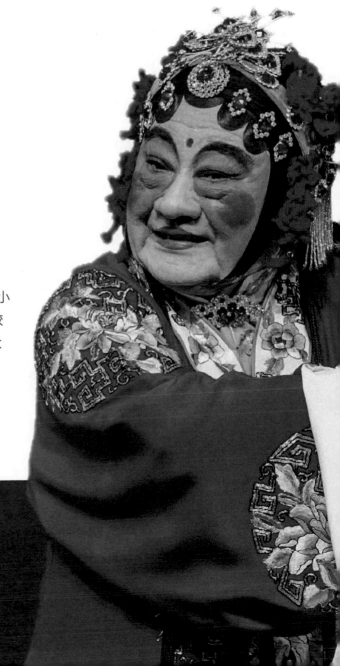

丑

又稱「小花臉」，常在鼻梁上抹一小塊白油彩，一般扮演插科打諢、比較滑稽的角色，分為文丑和武丑兩大類。京劇界有「無丑不成戲」之說，可見丑角的重要性。

文丑

以做功為主，京劇中的各類詼諧人物大多由文丑扮演。

文丑分為官丑、方巾丑、褶子丑、茶衣丑和彩旦。

【官丑】

也稱「袍帶丑」，扮演做官的人物，文官、武官、正面人物、反面人物都有，穿官衣，戴紗帽，腰纏玉帶。

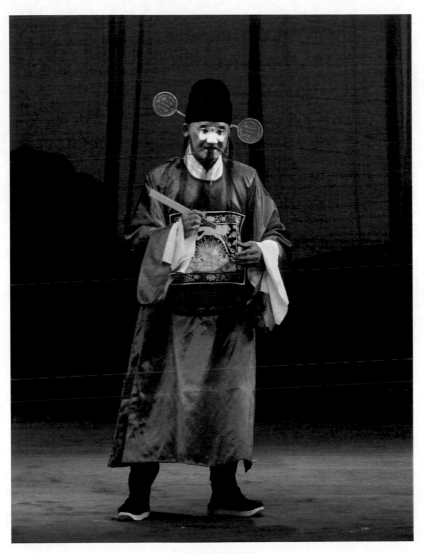

《春草闖堂》胡進

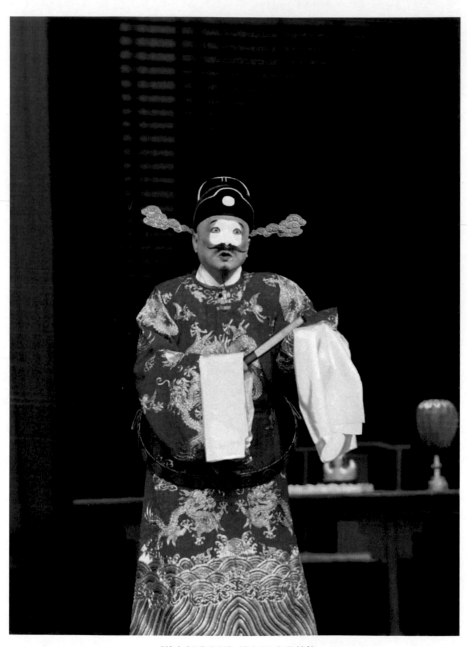

《徐九經升官記》徐九經 朱世慧飾

劇碼故事 —— 徐九經升官記

　　新編歷史劇，堪稱京劇史上的經典之作。明朝玉田知縣徐九經懷才不遇，經常借酒澆愁。一日，並肩王的小舅子尤金正在舉行婚禮，安國侯的乾兒子劉鈺率兵搶走了新娘李倩娘。並肩王傳諭大理寺捉拿劉鈺。安國侯也批示大理寺嚴懲尤金。懾於雙方的顯赫權勢，大理寺不敢問案，六部大臣也嚇得逃之夭夭。徐九經剛剛上任，安國侯要他明日開審將倩娘斷給劉鈺，否則就要他的腦袋。徐九經夜間突審李倩娘時，得知倩娘與劉鈺是一對，而尤金則是搶奪人妻者。此時，並肩王送來尚方寶劍，命他一定要將倩娘斷給尤金，又進一步施壓，派太監送來了毒藥，以置其於死地相要脅。開堂審案時，徐九經將計就計，欲擒故縱，利用尚方寶劍鎮住了王爺，並巧妙地使尤金不打自招，承認了偽造婚書，因而定罪發落，同時也使劉鈺和倩娘這對有情人終成眷屬。了結此案後，徐九經辭官賣酒去了。

【方巾丑】

頭戴方型荷葉巾，大多為儒生、書吏、謀士、塾師等。

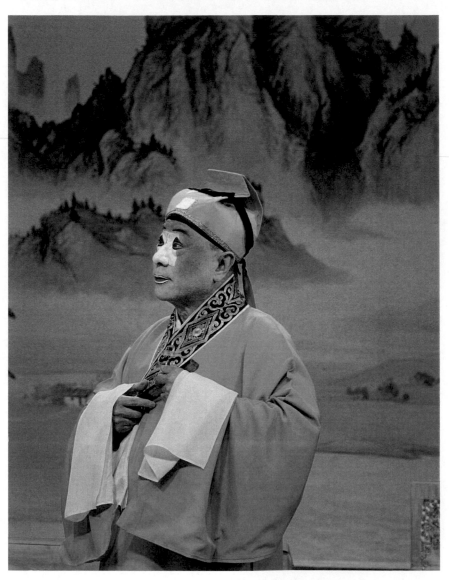

《烏龍院》張文遠 孫正陽飾

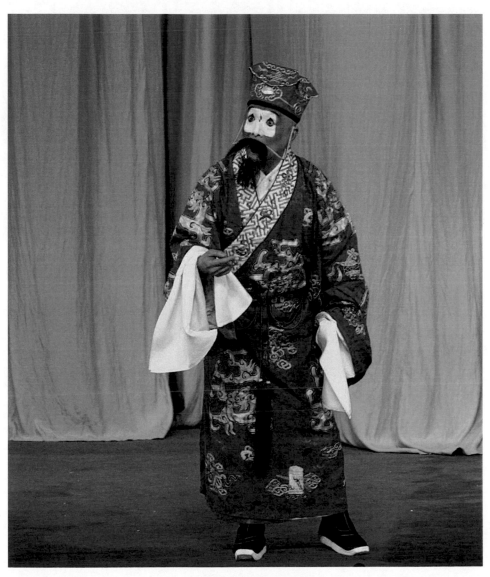

《烏龍院》張文遠 孫正陽飾

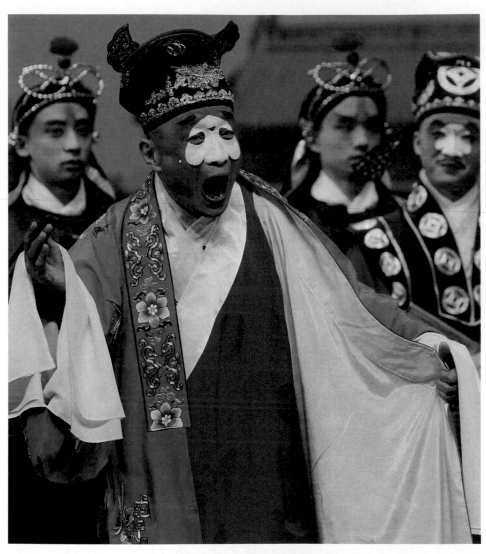

《烏龍院》張文遠 孫正陽飾

【茶衣丑】

穿茶衣腰包，扮演種地的、砍柴的、趕驢的、燒窯的、打鐵的、放牛的等角色。

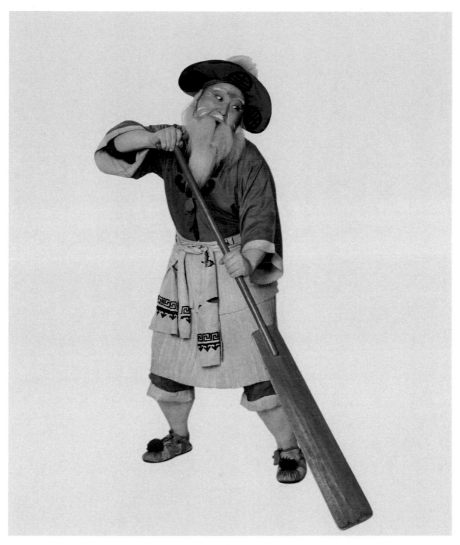

《秋江》艄公

【彩旦】

　　俗稱「丑婆子」，扮演女性的丑角，以做功為主，表演、化妝都很誇張，是以滑稽和詼諧的表演為主的喜劇角色。

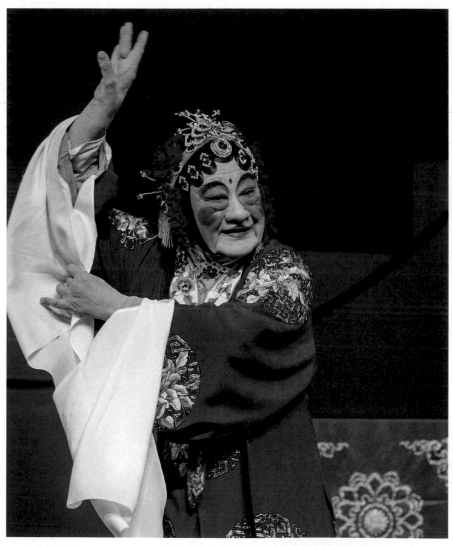

《鳳還巢》程雪雁 金錫華飾

【畫一畫】

生旦淨丑・武丑

俗稱「開口跳」，扮演擅長武藝、性格機警、語言幽默
的男性角色。武丑既注重翻跳武技，也講究口齒清楚有力。

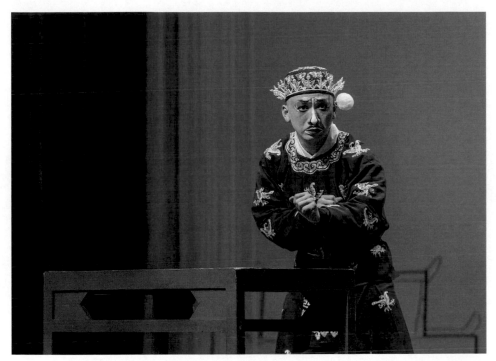

《三岔口》劉利華 郝傑飾

【畫一畫】

後記

　　生活當中有書痴、畫痴，有玉痴、木痴，而我卻是一個戲痴。在京劇的自由王國裡，我如痴如醉。在自我陶醉之時，我也迫切渴望與人分享京劇之美，於是我走進校園，舉辦講座、參加演出，進行教學活動，算來已有十餘年之久。

　　2017 年 7 月，在中國藝術研究院戲曲研究所李志遠老師的啟發和指點下，我斗膽將我的這些「情人」搬了出來，並取名為「學京劇・畫京劇」。圖片的查找、拍攝和選用是本書編寫的一大難點。書中所用京劇人物圖片，大多來自「視覺中國」網站，其餘圖片多為作者自己拍攝和京劇界的朋友提供。

　　在本書即將出版之際，我要特別感謝京劇表演藝術家孫毓敏老師對叢書的認可並為之作序；感謝傅謹教授對叢書提出寶貴的修改意見；感謝彭維、李娟、田寶、白潔和樂隊演奏員在圖片拍攝中給予的幫助和支持！

　　京劇博大精深，本書只能擇其基本且重要的內容進行展示，在編寫的過程中，不可避免地會存在一些疏漏或錯誤之處，敬請讀者、專家批評指正。

學京劇‧畫京劇：生旦淨丑

編　　著：安平

編　　輯：鄒詠筑

發 行 人：黃振庭

出 版 者：崧燁文化事業有限公司

發 行 者：崧燁文化事業有限公司

E-mail：sonbookservice@gmail.com

粉 絲 頁：https://www.facebook.com/
　　　　　sonbookss/

網　　址：https://sonbook.net/

地　　址：台北市中正區重慶南路一段六十一號八
　　　　　樓 815 室

Rm. 815, 8F., No.61, Sec. 1, Chongqing S. Rd.,
Zhongzheng Dist., Taipei City 100, Taiwan

電　　話：(02)2370-3310

傳　　真：(02)2388-1990

印　　刷：京峯彩色印刷有限公司（京峰數位）

律師顧問：廣華律師事務所 張珮琦律師

定　　價：375 元

發行日期：2022 年 12 月第一版

◎本書以 POD 印製

國家圖書館出版品預行編目資料

學京劇‧畫京劇：生旦淨丑 / 安平
編著 . -- 第一版 . -- 臺北市：崧燁
文化事業有限公司 , 2022.12
　　面；　公分
POD 版
ISBN 978-626-332-929-4(平裝)
1.CST: 京劇 2.CST: 角色
982.24　　111018784

電子書購買

臉書